Gianfranco Barbanera

# IL LIBRO NEL BOSCO

**PIAZZE**
origini di una comunità

*Dedico questo mio libro
alla mia famiglia
al mio paese di origine
e a tutti i paesi del mondo*

*Gianfranco Barbanera*

*Con gratitudine al parroco di Città della Pieve
don Simone Sorbaioli per la disponibilità
dell'Archivio Vescovile, agli amici Lorenzo Martinetti,
Eleonora Giannotti per la generosa assistenza informatica,
all'amico di sempre padre Giuseppe Bellucci, gesuita,
che ogni primo maggio celebra la S. Messa
in questa nostra cappellina di San Giuseppe al Tamburino.
Un grazie a Fabio Nofroni, per la realizzazione della copertina.*

# Prefazione

Ho sempre pensato che il paese d'origine fosse parte di ciascuno di noi. Oggi penso che Piazze, il paese in cui sono nato, in casa com'era in uso, per me è tutto.

Qui ho passato la mia infanzia, la mia adolescenza, gli anni che fanno di un uomo ciò che sarà per tutta la vita. "Esci dal tuo paese tante volte, per tante vie; ci ritorni per una sola via". Ti sembra di essere cambiato, ma alla fine ti accorgi che sei solo il tuo paese.

Prime tracce di nucleo abitativo se ne trovano già nei primi del 1600, intorno alla Chiesa di S. Lazzaro, ma abbiamo testimonianza della costituzione di una robusta comunità solo nei primi dell'800, come documentano i cosiddetti "Stato delle anime". Un elenco di cognomi, cioè di famiglie.
La famiglia è un luogo strategico di Piazze, come generalmente di molte altre comunità. Qui ci conosciamo tutti e se manchi per qualche tempo e trovi un ragazzotto che non conosci, cerchi di identificarlo con l'immancabile domanda: "di chi sei figlio?".
In genere non hai bisogno neppure di dirlo, lo guardi in faccia e azzardi il cognome o soprannome, la risposta ti verrà da un cenno del capo e da un sorriso. Piazze non è un paese che parla troppo, anzi, chi lo fa non è ben visto perché perde tempo per lavorare. Lavorare, sì, tanto, dalle quattro-cinque del mattino. La gente un tempo, quando s'incontrava che era ancora buio, si salutava appena con un "oh, oh", difficilmente con "buongiorno" considerato saluto da città. A Piazze dormire troppo veniva considerato lusso da "perdigiorno", se non addirittura da "pamperso", che vuol dire uno che ha perso il pane. Così, quando l'Italia dello sviluppo economico è stata solcata dai primi autotreni, i padroncini venivano a rifornirsi a Piazze di autisti per i loro mezzi. Se ne contano a decine per un piccolo paese e la loro fama (ciascuno aveva un nome di battaglia) è ancora viva nell'aretino, nel senese, nel perugino.
Allorché l'esplosione edilizia ha interessato le località vicine, Chiusi in particolare, gli imprenditori si approvvigionavano a Piazze per manovali e muratori con fama di "gran lavoratori". D'altra parte un tempo (forse anche

oggi) di lavoro a Piazze ce n'era poco, per lo più occasionale, mal pagato, senza marchette: qualche "opra" nei poderi e il taglio del bosco.
Un lavoro fisso o una pensione era solo un miraggio. Si, gli uomini lavoravano duro, ma il sesso femminile non era da meno, con l'aggiunta di minori soddisfazioni.
Donne forti, pazienti, silenziose, non sempre considerate e rispettate. Gli uomini qualche soddisfazione se la prendevano: una partita a briscola, una bevuta in compagnia, qualche fiera nei dintorni. Le donne quasi mai: per lo più impegnate nei lavori domestici o con i figli, nella manutenzione e nell'allevamento di qualche animale da cortile. Condizione molto diffusa nei piccoli centri di un'Italia prevalentemente contadina.
La chiesa di San Lazzaro era piena di donne la domenica, tutte con il velo in testa, nella navata centrale e nella cappellina della Madonna. Gli uomini, pochi, dalla parte di Sant'Antonio. Vigeva una rigorosa separazione: nessun uomo avrebbe osato andare tra le donne e viceversa.
In questa condizione di subalternanza femminile nasceva un sottile intreccio di solidarietà, una specie di mutuo soccorso sotto l'emblema della Madonna dal cuore trafitto da sette spade. Circolava anche un cantico, di autore ignoto, che in segreto alcune donne canticchiavano: "Patimento e soffrimento questo è il nostro nutrimento. E' la donna più beata, la Madonna addolorata. Segue il figlio, piange, cade, ha nel cuore sette spade."
Non si finirebbe mai di parlare del proprio paese, come non si finisce mai di ricordare, cambiare, fare i conti con se stessi.

Quella di Piazze è una piccola storia di paese che incontra la grande storia del Granducato di Toscana con personaggi ragguardevoli come il Marchese Giugni di Camporsevoli e il Marchese Del Bufalo di Fighine, asserragliati, all'inizio, nei rispettivi castelli.
Spartiacque questo nostro territorio che delimita l'estremo confine tra Granducato di Toscana e Stato della Chiesa, posizione che continuò a creare equivoci fin quasi all'Unità d'Italia, così come dimostrato da alcuni documenti allegati.
Piazze viene considerato un "paese giovane" e lo è al confronto della vicina Cetona, o città della Pieve o Chiusi. Questa mia ricerca tuttavia mi ha convinto che ha radici più profonde di quanto sia nell'opinione corrente.

Soprattutto non era, all'origine, quella fila di case lungo la strada come automobili parcheggiate. Una antica cappellina dedicata a San Giuseppe, oggi restaurata e ben curata, situata ai margini dell'attuale insediamento, ha fatto crollare i miei rigidi quadri concettuali sulle origini lontane di villaggi, paesi, città e comunità in genere. Non c'è bisogno di scomodare il Leviatano di Hobbes per avvertire che un paese, uno solo, è già il mondo intero.
Piazze è nata da un libro, sì proprio un libro, anzi due, raffigurati in un cappella (quarta di copertina) opera di un autore fino ad oggi ignoto.

<div style="text-align: right;">Gianfranco Barbanera</div>

# IL BENEFIZIO DI SAN GIUSEPPE
## e una questione di Stato

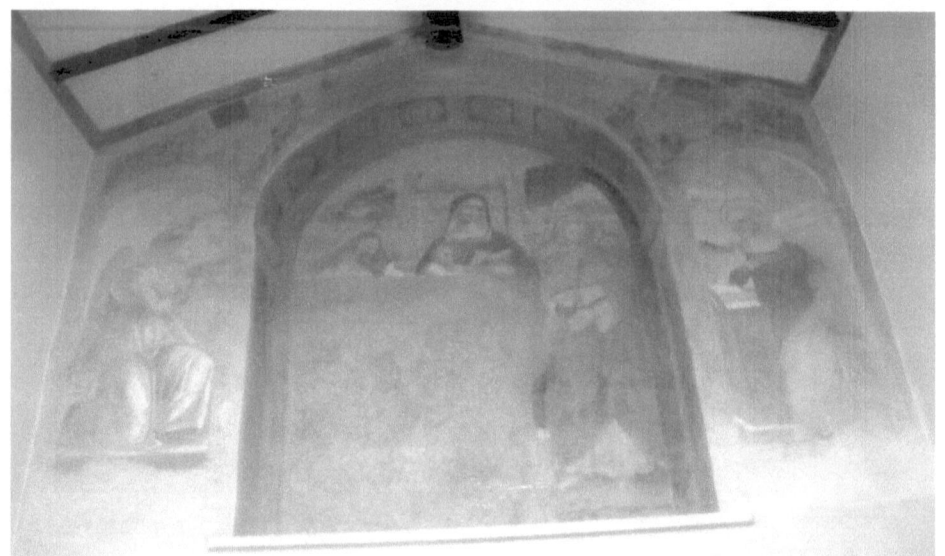

### Era nel bosco quando Piazze non c'era
Cappella di San Giuseppe al Tamburino - Piazze (SI)

Una marginalità che, sotto sotto, è stata sempre motivo d'orgoglio per il vicinato, quasi si trattasse di una forma di autonomia, tipo Repubblica di San Marino, o roba del genere. Anche io ne ho sentito l'attrazione, lo confesso, e ho vissuto questo sentimento come un compenso per un'opinione diffusa, anche se non espressa: Piazze, frazione di Cetona, Tamburino, frazione di Piazze.

Poi, ad un tratto, eccoti il documento con su scritto chiaramente: "S. Giuseppe" e una data, 1657. Un attestato inoppugnabile che testimonia l'interesse per questa cappellina del nobile Giovanni Giugni, marchese di Camporsevoli.

Una lettera "firmata di proprio pugno" in cui il Signore di Camporsevoli incarica due procuratori di fare, presso il Vescovo di Città della Pieve, "ogni atto necessario alla consecuzione del possesso del medesimo S. Giuseppe". Riportiamo qui in allegato il documento ufficiale, anche per la sua bellezza

calligrafica. Viene da chiedersi qual è il motivo di tanto interesse per una piccola costruzione ai margini del territorio del Marchesato.

Un documento successivo, del 1827, ce ne dà parziale risposta, informandoci di un piccolo patrimonio di proprietà della cappellina con questo scritto (stralcio del documento): "La dote di tal Benefizio consiste in una casa e in piccolo orto che sono ambedue affittati per molti anni per monete sette annualmente, con l'obbligo di celebrare la Festa del Santo e tre Messe all'anno". La testimonianza in questione, a firma Leopoldo Tolomei.

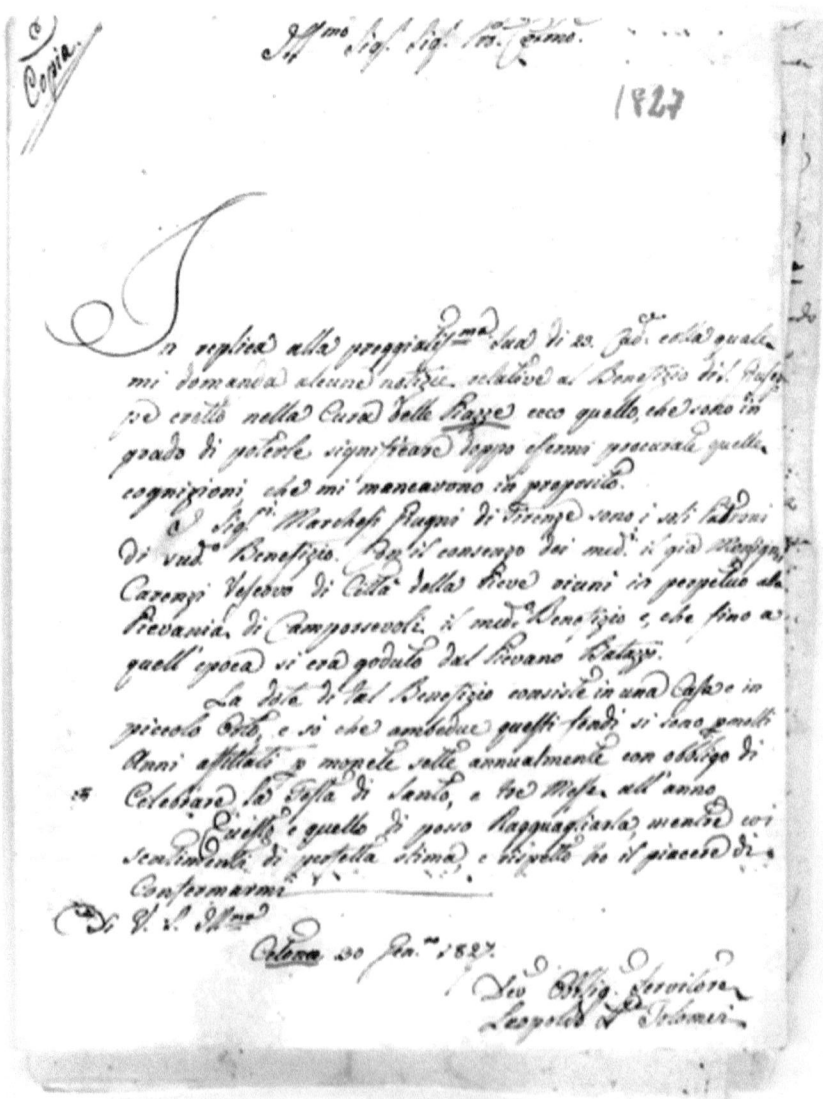

Ma ci doveva essere dell'altro. Sembra rilevante l'ubicazione della chiesina che dista circa 200 metri da quella centrale e più importante di San Lazzaro, e poco più dal confine con l'Umbria, notoriamente possedimento dello Stato della Chiesa. La fortuna aiuta i perseveranti nella ricerca: viene fuori un documento del 1720 (fa seguito a quello già citato) in cui si pone la questione se il Marchesato Giugni di Camporsevoli sia nello Stato della Chiesa o in quello di Toscana. Certe incertezze sono proprie delle terre di confine.

Una vera e propria "Questione di Stato". Non avrei mai pensato, in verità, che la piccola storia di una chiesina domestica incrociasse la Grande Storia, e credo che anche molti altri ne resteranno stupiti.

Da storico, mi sento di dover affermare ciò che i documenti ufficiali confermano, lasciando ai miei lettori dell'anno 2019 libera interpretazione di testi integrali di cui è ricca questa mia pubblicazione.

Quanto alla valutazione del dipinto che orna la cappella, mi rimetto all'ottimo lavoro del dott. Giampaolo Ermini, dalla cui pubblicazione "Pitture di primo Cinquecento nell'area del Monte Cetona", traggo suggestioni e conforto. Già prima di riprendere in mano questo opuscolo ero arrivato alla conclusione che il manufatto, con annesso affresco, dovesse risalire ai primi del '500, in perfetta concordanza con l'Ermini. Apprezzo anche le sue considerazioni e perplessità per il tema della Madonna con lo sguardo rivolto al libro, che tuttavia interpreto come rafforzativo dell'Annunciazione: «Il Verbo si fece carne».

Della questione tratterò più avanti, formulando anche un'ipotesi.

La palese stonatura del Battista adulto a fronte di Gesù infante – sappiamo essere pressoché coetanei – potrebbe essere motivata da una pretesa superiorità della Chiesa madre di Camporsevoli, dedicata appunto a San Giovanni Battista, rispetto ad altri luoghi di culto.

La storia la fanno i potenti, così è nella tradizione. Ma esiste anche un'altra storia (quella con la "s" minuscola), fatta di usi e costumi, di lavoro e nobiltà ed anche di simpatie ed antipatie.

È il caso di Piazze e del Comune capoluogo Cetona.

A Piazze, nel '500, la gente non c'era, per il semplice fatto che il paese non esisteva ancora; dalla rocca di Cetona invece dominava il paesello quel tal Chiappino Vitelli, terribile generale di Cosimo Primo.

"Lavoro e nobiltà", potremmo forse titolare questa pseudoguerra di due borghi vicini nello spazio, ma lontani nel tempo. I Piazzesi svegli alle cinque-sei del mattino, i Cetonesi ancora assonnati in piazza a tarda mattinata. Era questo il principale motivo dello sfottimento, che certamente non teneva conto di più di una eccezione.

Tale schermaglia, che ancora oggi serpeggia, era più per gioco che per rivalità, forse, a compenso di cinema e televisione ed altre amenità che a quel tempo non c'erano.

# GENTE DEL MIO PAESE
## due secoli fa

C'era una volta…
Tutte le storie cominciano così, ma in questo caso al plurale: "C'erano una volta" due castelli, Camporsevoli e Fighine, che nel tempo dettero nascita a due paesi: Piazze e Palazzone.
Non è una fiaba, accadde proprio così: i due castelli non si fecero mai guerra, anche perché i proprietari erano parenti tra loro e i due paesi, Piazze e Palazzone (come due figli), vissero sempre in pace, gareggiando magari tra chi avesse gli artigiani migliori.
Qui di seguito riportiamo il documento manoscritto del 1812, importantissimo, perché ci offre tutti i membri censiti di ciascun nucleo familiare.

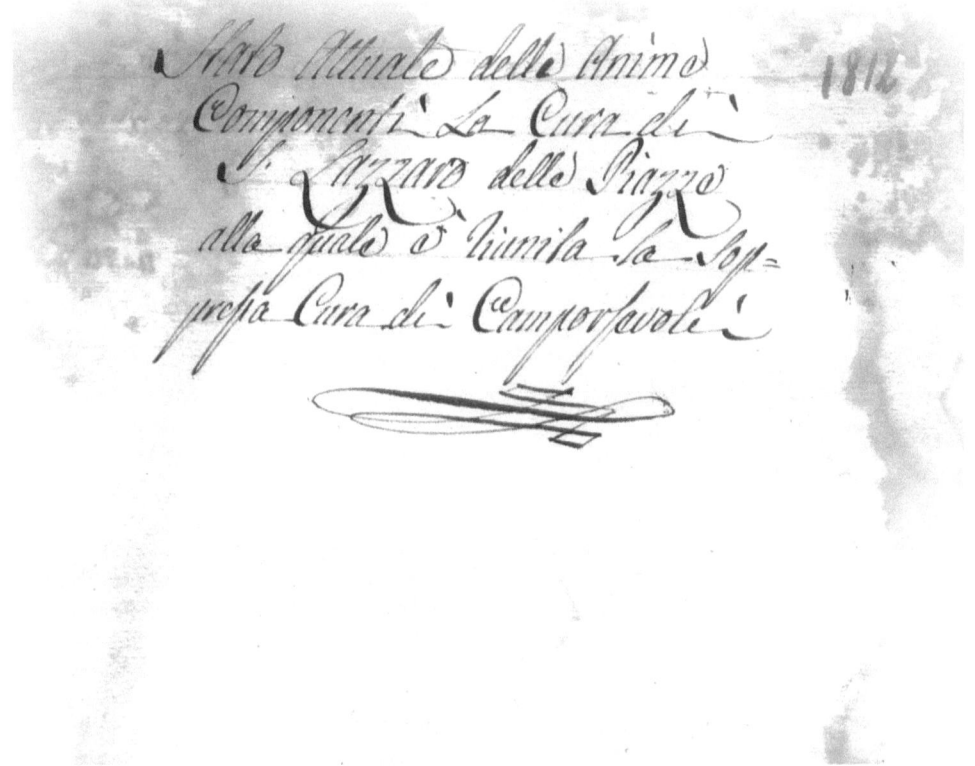

Stato attuale delle Anime Componenti la Cura di S. Lazzaro delle Piane alla quale è riunita la Soppressa Cura di Campofreddo

| Numero Andante | Nome delle Famiglie | Nomi dei Fratessimo |
|---|---|---|
| 1 | Agnese | Simone |
| 2 | d.° | Maria Moglie |
| 3 | d.° | Angela Figlia |
| 4 | Alimento | Antonio |
| 5 | d.° | Caterina |
| 6 | d.° | Giuseppe |
| 7 | d.° | Attilio |
| 8 | d.° | Francesco |
| 9 | d.° | Maria Domenica |
| 10 | Agliette | Margherita |
| 11 | Baglione | Domenico |
| 12 | d.° | Giuseppa Rosa |
| 13 | d.° | Michele |
| 14 | d.° | Maria Domenica |
| 15 | d.° | Martino |
| 16 | d.° | Veneranda |
| 17 | d.° | Benedetto |
| 18 | d.° | Marta |
| 19 | Balano | Giuseppa |
| 20 | d.° | Maria Angela |
| 21 | d.° | Girolamo |
| 22 | Bianche | Giuseppe |
| 23 | d.° | Filippo |
| 24 | Bianchi | Antonio |
| 25 | d.° | Giovanna |
| 26 | d.° | Carolo |
| 27 | d.° | Maria Domenica |
| 28 | d.° | Francesco |
| 29 | d.° | Gio |
| 30 | d.° | Margherita |
| 31 | Rosalia | Giacomo |
| 32 | d.° | Maria |

| Numero andante | Nome delle Famiglie | Nomi di Battesimo |
|---|---|---|
| 33 | Balogi | Domenico |
| 34 | d.° | Angiola |
| 35 | d.° | Francesco |
| 36 | d.° | Vincenza |
| 37 | Barloni | Giulio |
| 38 | d.° | Maria |
| 39 | Bastani | Domenico |
| 40 | d.° | Maddalena |
| 41 | d.° | Santi |
| 42 | d.° | Camilla |
| 43 | d.° | Elisabetta |
| 44 | d.° | Palma |
| 45 | d.° | Maria |
| 46 | d.° | Angiola |
| 47 | d.° | Luigi |
| 48 | Bellichi | Castoro |
| 49 | d.° | Maria Anna |
| 50 | d.° | Rosa |
| 51 | Boccalai | Domenico |
| 52 | Burani | Antonio |
| 53 | d.° | Maria |
| 54 | d.° | Domenico |
| 55 | d.° | Mattia |
| 56 | Burani | Giovanni |
| 57 | d.° | Vittoria |
| 58 | d.° | Domenica |
| 59 | Biggera | Giovanni |
| 60 | d.° | Francesca |
| 61 | Biggera | Francesco |
| 62 | d.° | Agnese |
| 63 | d.° | Sabatino |
| 64 | Biggera | Giuseppe |

| Numero andante | Nome delle Famiglie | Nomi de' Fratellini |
|---|---|---|
| 66 | d'Ignazio | Nadia |
| 66 | d.° | Bernardino |
| 67 | Carletti | Maria |
| 68 | Carletti | Domenico |
| 69 | d.° | Francesca |
| 70 | d.° | Matteo |
| 71 | d.° | Maria Lodovica |
| 72 | d.° | Cristina |
| 73 | d.° | Giuseppe |
| 74 | d.° | Maria Angiola |
| 75 | Ciaccione | Domenico |
| 76 | d.° | Maria Domenica |
| 77 | d.° | Gio: Battista |
| 78 | d.° | Lorenzo |
| 79 | d.° | Francesco |
| 80 | d.° | Elisabetta |
| 81 | d.° | Giovanni |
| 82 | d.° | Vincenzo |
| 83 | d.° | Alessio |
| 84 | d.° | Magdica |
| 85 | d.° | Antonio |
| 86 | d.° | Vaselo |
| 87 | d.° | Giuseppe |
| 88 | d.° | Angiola |
| 89 | Chiappi | Simone |
| 90 | d.° | Francesco |
| 91 | d.° | Giuseppe |
| 92 | Capsiali | Maria |
| 93 | d.° | Maria |
| 94 | d.° | Pasquale |
| 95 | Chinnella | Gio: Batta |
| 96 | d.° | Caterina |
| 97 | d.° | Angiola |

| Numero d'Ordine | Nome de' Famiglia | Nome del Battesimo |
|---|---|---|
| 98 | Ciencioni | Giovanni |
| 99 | d.° | Margherita |
| 100 | d.° | Domenico |
| 101 | d.° | Maria |
| 102 | d.° | Elisabetta |
| 103 | d.° | Lorenzo |
| 104 | Ceccarelli | Cammillo |
| 105 | d.° | Giuseppe |
| 106 | d.° | Ottimasso |
| 107 | d.° | Domenico |
| 108 | d.° | Pietro |
| 109 | d.° | M.ª Pasqua |
| 110 | d.° | Rosa |
| 111 | d.° | Maria Domenica |
| 112 | d.° | M.ª Assunta |
| 113 | d.° | Rosa |
| 114 | d.° | Chiara |
| 115 | Costantini | Agostino |
| 116 | d.° | M.ª Domenica |
| 117 | d.° | Giuseppe |
| 118 | d.° | Felice |
| 119 | d.° | Pasqua |
| 120 | d.° | M.ª Giovanna |
| 121 | d.° | Angela |
| 122 | d.° | Vincenzo |
| 123 | d.° | Castoro |
| 124 | d.° | M.ª Angela |
| 125 | d.° | Giuseppa |
| 126 | d.° | Teresa |
| 127 | d.° | Giovanni |
| 128 | d.° | Francesco |
| 129 | d.° | Lorenzo |
| 130 | d.° | Marco |
| 131 | d.° | Angiolo |
| 132 | d.° | Vittoria |
| 133 | d.° | Orsola |
| 134 | d.° | Assunta |
| 135 | d.° | Domenico |

| Numero Andante | Nome de Famiglia | Nomi de Battesimo |
|---|---|---|
| 137 | Chiarella | Giovanni |
| 138 | d.— | Orsola |
| 139 | d.— | Rosa |
| 140 | d.— | Luigi |
| 141 | d.— | Antonio |
| 142 | d.— | Maria |
| 143 | d.— | Pasquale |
| 144 | d.— | Francesco |
| 145 | d.— | Giuseppe |
| 146 | d.— | Maddalena |
| 147 | d.— | Saverio Gaspare |
| 148 | Cesaroni | Lorenzo |
| 149 | d.— | Antonio |
| 150 | d.— | Domenico |
| 151 | d.— | Giuseppe |
| 152 | d.— | Milanno |
| 153 | Cesaroni | Agostino |
| 154 | d.— | Simone |
| 155 | d.— | Maria |
| 156 | Cesaroni | Domenico |
| 157 | d.— | Caterina |
| 158 | d.— | Santi |
| 159 | d.— | Vergina |
| 160 | d.— | Assunta |
| 161 | d.— | Angiolo |
| 162 | Canuti | Francesco |
| 163 | d.— | Eletilde |
| 164 | d.— | Angiolo |
| 165 | d.— | Letizia |
| 166 | Canuti | Paolo |
| 167 | d.— | Francesca |
| 168 | d.— | Pietro |
| 169 | d.— | Silvestro |
| 170 | Canestri | Giovanni |
| 171 | d.— | Caterina |
| 172 | d.— | Rosa |

| Numero Andanta | Nome de Famiglie | Nome de Battesimo |
|---|---|---|
| 173 | Canestri | Vincenzio |
| 174 | d° | Aurelio |
| 175 | Canestri | Simone |
| 176 | d° | Maria |
| 177 | d° | Annunziata |
| 178 | d° | Margherita |
| 179 | d° | Giuseppa |
| 180 | Canestro | Maffolo |
| 181 | d° | Giorgio |
| 182 | d° | Veronica |
| 183 | d° | Rosa |
| 184 | d° | Squarto |
| 185 | d° | Patrizia Vedova |
| 186 | Capriale | Alessio |
| 187 | d° | Luigi |
| 188 | Castorini | Domenico |
| 189 | Catanuso | Maddalena |
| 190 | d° | Gabriella |
| 191 | d° | Bartolommeo |
| 192 | Chiappesi | Antonio |
| 193 | d° | Maddalena |
| 194 | d° | Pietro |
| 195 | d° | Maria |
| 196 | d° | Rosa |
| 197 | d° | Francesco |
| 198 | d° | Agostino |
| 199 | d° | Diamante |
| 200 | Chiappesi | Benedetto |
| 201 | d° | M. Domenica |
| 202 | Corbari | Tommaso |
| 203 | d° | Camilla |
| 204 | d° | Vincenzio |

| Numero Abitante | Nome di Famiglia | Nome di Battesimo |
|---|---|---|
| 105 | Conti | Pasquale |
| 106 | d.° | Giuseppe |
| 107 | d.° | Angela |
| 108 | d.° | Petronilla |
| 109 | Corbari | M. Anna |
| 110 | d.° | Elisabetta |
| 111 | Corbari | Pasquale |
| 112 | d.° | Rosa |
| 113 | Corbari | Gaetano |
| 114 | d.° | Maddalena |
| 115 | d.° | Margherita |
| 116 | d.° | Italo |
| 117 | Corbari | Giuseppa |
| 118 | Corbari | Pasquale |
| 119 | d.° | Rosa |
| 120 | d.° | Luigi |
| 121 | d.° | Realzia |
| 122 | d.° | Michele |
| 123 | Davidde | Maria |
| 124 | Fallerini | Giuseppe |
| 125 | d.° | Arcangelo |
| 126 | d.° | Agata |
| 127 | d.° | Violante |
| 128 | Fallerini | Giovanni |
| 129 | d.° | Anna |
| 130 | d.° | Domenica |
| 131 | d.° | M. Domenica |
| 132 | d.° | Carolina |

| Numero d'Ordine | Nome di Famiglia | Nome di Battesimo |
|---|---|---|
| n33 | Fallerini | Maddalena |
| n34 | Fallerini | Arcangelo |
| n35 | d.° | Domenico |
| n36 | d.° | M. Domenica |
| n37 | d.° | M. Giovanna |
| n38 | Fratini | Pietro |
| n39 | d.° | Anastasia |
| n40 | d.° | M. Anjiolo |
| n41 | Fratini | Silvestro |
| n42 | d.° | Rosa |
| n43 | d.° | Domenico |
| n44 | d.° | Anjiola |
| n45 | Fratini | Domenico |
| n46 | d.° | Maria |
| n47 | d.° | Angiolo |
| n48 | d.° | Cesare |
| n49 | d.° | Pietro |
| n50 | d.° | Giovanni |
| n51 | d.° | Orsola |
| n52 | d.° | Luigi |
| n53 | d.° | Lorenzo |
| n54 | Fabiani | Luigi |
| n55 | d.° | Maria |
| n56 | Fallerini | Giovanni |
| n57 | d.° | Cesare |
| n58 | d.° | Domenico |
| n59 | d.° | Angiolo |
| n60 | d.° | M. Domenica |

| Numero d'Andante | Nomi de' Famiglie | Nomi de' Battesimo |
|---|---|---|
| 161 | Gallerini | Rosa |
| 162 | d.° | Maddalena |
| 163 | d.° | Girolamo |
| 164 | d.° | Francesco |
| 165 | d.° | Castro |
| 166 | d.° | M.ª Anna |
| 167 | Iessi | Agnese |
| 168 | d.° | Giuseppa |
| 169 | Frasponi | Antonio |
| 170 | d.° | Rosa |
| 171 | d.° | Amadio |
| 172 | d.° | Domenico |
| 173 | Gilotti | Castro |
| 174 | d.° | Mattia |
| 175 | d.° | Luigi |
| 176 | d.° | Teresa |
| 177 | d.° | Rosa |
| 178 | d.° | Caterina |
| 179 | d.° | Giuseppa |
| 180 | Giulianelli | Castro |
| 181 | d.° | Giovanna |
| 182 | d.° | Elisabetta |
| 183 | d.° | M.ª Giuda |
| 184 | Giulianelli | Domenico Antonio |
| 185 | d.° | Francesco |
| 186 | d.° | Pasquale |
| 187 | d.° | Maddalena |
| 188 | d.° | Felice |
| 189 | d.° | Domenico |
| 190 | d.° | M.ª Domenica |
| 191 | d.° | Pietro |
| 192 | d.° | Giovanni |

| Numero andante | Nomi de' Famiglie | Nomi de' Battesimo |
|---|---|---|
| 193 | Gherardini | Rafaelo |
| 194 | d.° | Arcolo |
| 195 | d.° | Antonio |
| 196 | d.° | Luisa |
| 197 | d.° | Angiolo |
| 198 | Giacomini | Giovanni |
| 199 | d.° | Rosa |
| 200 | d.° | Giuseppa |
| 201 | d.° | Gabriello |
| 202 | d.° | Luigi |
| 203 | d.° | Annunziata |
| 204 | d.° | Pasqua |
| 205 | d.° | Maria |
| 206 | Granduchi | Vincenzio |
| 207 | d.° | Orsola |
| 208 | Granduchi | Francesco |
| 209 | d.° | Veronica |
| 210 | Granduchi | Domenico |
| 211 | d.° | Pasqua |
| 212 | d.° | Domenica |
| 213 | d.° | Maria |
| 214 | d.° | Pietro |
| 215 | d.° | Angiolo |
| 216 | d.° | Rosa |
| 217 | Granduchi | Santi |
| 218 | d.° | Domenica |
| 219 | d.° | Pasquale |
| 220 | d.° | Michela |
| 221 | d.° | Lucia |
| 222 | Granduchi | Gaetano |
| 223 | d.° | Maria |
| 224 | d.° | Giovanni |
| 225 | d.° | Bernardino |
| 226 | d.° | Lucia, m.ª Angiola |

| Numero Andante | Nomi di Famiglie | Nomi di Battesimo |
|---|---|---|
| 317 | Garofani | Giuseppe |
| 318 | Piannotti | Domenico |
| 319 | Gentili | Lucia |
| 330 | Gispi | Oliva |
| 331 | d° | Lodovico |
| 332 | Labardi | Emerenziana |
| 333 | d° | Costanzo |
| 334 | d° | Angelo |
| 335 | Labardi | M.° Anno |
| 336 | d° | Giuseppe |
| 337 | d° | Antonio |
| 338 | Leandri | Pietro |
| 339 | d° | M.° Angelo |
| 340 | d° | Lorenzo |
| 341 | d° | Margherita |
| 342 | Marchettini | Rocangelo |
| 343 | Malera | Angelo |
| 344 | d° | Calorino |
| 345 | d° | |
| 346 | Marchettini | Elisabetta |
| 346 | d° | Domenico |
| 347 | d° | Rosa |
| 348 | d° | Candido |
| 349 | Meniconi | Carolina |
| 350 | Maestrini | Angelo |
| 351 | d° | Emiliano |

| Numero andante | Nome di Famiglia | Nome del Battesimo |
|---|---|---|
| 353 | Matera | Giuseppe |
| 354 | d.° | Vittoria |
| 355 | d.° | Luigi |
| 356 | d.° | Annunziato |
| 357 | d.° | Ermelinda |
| 358 | d.° | Giovanni |
| 359 | d.° | Beatrice |
| 360 | d.° | Assunta |
| 361 | d.° | M.ª Fiora |
| 362 | Matera Vincenzo | Vincenzo |
| 363 | d.° | M.ª Domenica |
| 364 | d.° | Domenico |
| 365 | d.° | Rosa |
| 366 | d.° | Cosimo |
| 367 | d.° | Raffaello |
| 368 | d.° | Caterino |
| 369 | Mosè | Francesco |
| 370 | d.° | Elisabetta ossia Antonia |
| 371 | d.° | Felice |
| 372 | d.° | Pietro |
| 373 | Mosè | Salvatore |
| 374 | d.° | Domenico |
| 375 | d.° | Santi |
| 376 | d.° | Cristofano |
| 377 | d.° | Maria |
| 378 | d.° | Vincenza |
| 379 | Mosè | Giuseppe |
| 380 | d.° | Domenico |
| 381 | d.° | Annunziata |
| 382 | d.° | Luigi |
| 383 | d.° | Francesco |
| 384 | Naydi | M.ª Santa |
| 385 | d.° | M.ª Anna |

| Numero d'ordine | Nomi de' Famiglia | Nomi de' Battesimo |
|---|---|---|
| 386 | Midi | M. Antonia |
| 387 | d. | Agostino |
| 388 | Orlana | Francesco |
| 389 | d. | Rosa |
| 390 | d. | Antonia |
| 391 | d. | Giovanni |
| 392 | Palozzi | Giovanni |
| 393 | Palozzi | Antonio |
| 394 | d. | Mattia |
| 395 | d. | Salvatore |
| 396 | d. | Rosa |
| 397 | Palozzi | Tommaso |
| 398 | d. | M. Domenica |
| 399 | d. | Iosefa |
| 400 | d. | Orsola |
| 401 | d. | Angiolo |
| 402 | Palozzi | Giuseppe |
| 403 | d. | Innocenzio |
| 404 | d. | Francesco |
| 405 | d. | Luigi |
| 406 | d. | Pietro Lodovico |
| 407 | d. | Rosa |
| 408 | Pagnacciani | Giuseppe |
| 409 | d. | M. Nadia |
| 410 | d. | Vincenzo |
| 411 | Peruzzi | Angiolo |
| 412 | d. | Eleonora |
| 413 | d. | Maddalena |
| 414 | d. | Luisa |
| 415 | d. | Vittoria |
| 416 | Pittori | Teresa |
| 417 | d. | Lucia |
| 418 | d. | Pasquale |

| Numero Anduelo | Nomi de' Famiglia | Nomi di Battesimo |
|---|---|---|
| 419 | Piffari | Giuseppe |
| 420 | d.° | M.ª Domenica |
| 421 | d.° | Giovanni |
| 422 | d.° | Palma Rosa |
| 423 | d.° | Ottavio |
| 424 | d.° | Candido |
| 425 | d.° | Teresa |
| 426 | d.° | Orazio |
| 427 | Piffari | Antonio |
| 428 | d.° | Caterina |
| 429 | d.° | Luigi |
| 430 | d.° | Cristina |
| 431 | d.° | Chiara |
| 432 | Piffari | Domenico |
| 433 | d.° | Francesco |
| 434 | Piffari | Domenico |
| 435 | d.° | Espedita |
| 436 | Piffari | Francesco |
| 437 | d.° | Rosa |
| 438 | d.° | Luigi |
| 439 | d.° | Annunziata |
| 440 | d.° | M.ª Anna |
| 441 | d.° | Agabo |
| 442 | d.° | Felice |
| 443 | Piffari | Girolamo |
| 444 | d.° | Brigida |
| 445 | d.° | Angiolo |
| 446 | d.° | Assunta |
| 447 | d.° | Lucia |
| 448 | d.° | Giuseppe |
| 449 | d.° | Filippo |
| 450 | d.° | Giovanni |

| Numero Anduale | Nome di Famiglie | Nome di Battesimo |
|---|---|---|
| 451 | Pifferi | Francesco |
| 452 | d° | Orsola |
| 453 | d° | Marco |
| 454 | d° | Cardine |
| 455 | d° | Domenico |
| 456 | Pifferi | Antonio |
| 457 | d° | Agostino |
| 458 | d° | Rosetta |
| 459 | d° | M. Domenica |
| 460 | d° | Girolamo |
| 461 | d° | Castoro |
| 462 | Pifferi | Giuseppe |
| 463 | d° | Orsola |
| 464 | d° | Ippolito |
| 465 | d° | Teresa |
| 466 | d° | Teresa |
| 467 | d° | Luigi |
| 468 | Pifferi | Pio Gioffranco |
| 469 | d° | Caterina |
| 470 | d° | Biagio |
| 471 | d° | Giuseppa |
| 472 | d° | Domenico |
| 473 | d° | Florinda |
| 474 | d° | Angiolo |
| 475 | Vicinella | Domenico |
| 476 | d° | Caterina |
| 477 | Quadri | Bernardino |
| 478 | X | Caterina |
| 479 | Rosi | Silvestro |
| 480 | d° | Anselo |
| 481 | d° | Maria |
| 482 | d° | Elisabetta |
| 483 | d° | Giuseppe |

| Numero d'Andanta | Nomi delle Famiglie | Nomi di Battesimo |
|---|---|---|
| 485 | Rosi | Pietro |
| 486 | d° | Caterina |
| 487 | d° | Angelica |
| 488 | d° | Salvatore |
| 489 | Rosi | Domenico |
| 490 | d° | Maria |
| 491 | Rosi | Gregorio |
| 492 | d° | Caterina |
| 493 | Rosi | Maria |
| 494 | d° | Pietro |
| 495 | d° | Angiola |
| 496 | d° | Francesco |
| 497 | d° | Domenico |
| 498 | Ricci | Angelo |
| 499 | d° | Lucia |
| 500 | d° | Francesco |
| 501 | d° | M. Paolo |
| 502 | Rinaldi | Alberto |
| 503 | d° | Fiorindo |
| 504 | Salvatori | Maria |
| 505 | d° | Angiolo |
| 506 | d° | Domenico |
| 507 | d° | Francesco |
| 508 | d° | Ugolo |
| 509 | d° | Luigi |
| 510 | d° | Francesca |
| 511 | Senza Nonno | Pasquale |
| 512 | d° | Vittoria |
| 513 | d° | Francesco |
| 514 | d° | Anna Angiola |
| 515 | Spiganti | Salvatore |
| 516 | d° | Rosa |

| Numero Anda... | Nome di Famiglie | Nome de Figli... |
|---|---|---|
| 317 | Squadroni | Pietro |
| 318 | d. | Pietronilla |
| 319 | d. | Giuditta |
| 320 | Squadroni | Giuseppa |
| 321 | d. | Pasquale |
| 322 | Spiti | Maria Antonia |
| 323 | d. | Margherita |
| 324 | d. | Elisabetta |
| 325 | d. | Luigi |
| 326 | d. | Angela |
| 327 | d. | Clemente |
| 328 | Tirco | Castoro |
| 329 | d. | Margherita |
| 530 | d. | Domenico |
| 531 | d. | Elisabetta |
| 532 | d. | Gioacchino |
| 533 | d. | Vintora |
| 534 | d. | Angelica |
| 535 | d. | M. Anna |
| 536 | d. | M. Agata |
| 537 | d. | Nic. Domenico |
| 538 | d. | Giovanni |
| 539 | d. | Pasqua |
| 540 | Tirco | Vincenzo |
| 541 | d. | Pasqua |
| 542 | d. | Pasquale |
| 543 | d. | Orsola |
| 544 | Trombesi | Francesco |
| 545 | d. | Domenica |
| 546 | d. | Antonio |
| 547 | d. | Domenico |
| 548 | d. | Vittoria |
| 549 | d. | Castoro |
| | d. | Tootino |

| Numero Anduale | Nomi de' Famiglie | Nomi de' Mallevica |
|---|---|---|
| 551 | Giribocchi | Monaco Francesco |
| 552 | d° | Maria |
| 553 | Giribocchi | Gioacchino |
| 554 | d° | Elisabetta |
| 555 | d° | Francesca |
| 556 | d° | Castoro |
| 557 | Giribocchi | Pietro |
| 558 | d° | Laura |
| 559 | Tamburini | Costantopio |
| 560 | d° | Elisabetta |
| 561 | Tamburini | Rosa |
| 562 | d° | Egidio |
| 563 | Tamburini | Giuseppe |
| 564 | d° | M.ª Anna |
| 565 | d° | Alessandro |
| 566 | Giribocchi | Rosa |
| 567 | Giribocchi | Caterina |
| 568 | Giribocchi | Giovanni |
| 569 | d° | Rosa |
| 570 | d° | Elisabetta |
| 571 | d° | Francesca |
| 572 | Giribocchi | Gio: Batta |
| 573 | Giribocchi | Vincenzo |
| 574 | d° | Orsola |
| 575 | d° | Gioacchino |
| 576 | Giribocchi | Francesco |
| 577 | d° | Maria Domenica |
| 578 | d° | M. Anna |
| 579 | d° | Maddalena |

| Numero Anidante | Nome di Famiglia | Nome di Battesimo |
|---|---|---|
| 580 | Tiritsche | Giuseppe |
| 581 | d.° | Rosa |
| 582 | d.° | Leonardo |
| 583 | d.° | Ferdinando |
| 584 | d.° | Agostino |
| 585 | Tiritsche | Luca |
| 586 | d.° | Cecilia |
| 587 | d.° | Isabella |
| 588 | d.° | Costantino |
| 589 | d.° | Luigi |
| 590 | d.° | Eugenio |
| 591 | d.° | Pietro Leopoldo |
| 592 | d.° | Giovanni |
| 593 | Tiritsche | Cammillo |
| 594 | d.° | M. Anna |
| 595 | d.° | Carolina |
| 596 | d.° | M. Domenica |
| 597 | Tiritsche | Angelo |
| 598 | d.° | Giorgio |
| 599 | d.° | Irdnelfo |
| 600 | Bellucci | Maddalena |
| 601 | d.° | M. Anna |
| 602 | d.° | Elisabetta |
| 603 | d.° | Giuseppa |

*Il presente Stato compilato e verificato da me Economo della Curia delle Piazze il 25 del mese di Marzo 1812, firmato Luigi Manzi Economo*

## Sintesi del sopra citato elenco del 1812, limitatamente al primo intestatario di ogni singola famiglia

Aggravi Simone
Alimento Antonio
Aglietti Margherita
Baglioni Domenico
Balano Giuseppe
Bianchi Giuseppe
Bianchi Antonio
Borfaglia Giacomo
Balozzi Domenico
Belliche Castoro
Boccalai Domenico
Burani Antonio
Burani Giovanni
Biggera Giovanni
Biggera Francesco
Biggera Giuseppe
Borra Maria
Carletti Maria
Carletti Domenico
Ciaccioni Domenico
Chioppesi Simone
Caporale Mario
Chianella Gio Batta
Cencione Giovanni
Ceccarelli Camillo
Costantini Agostino
Chianella Giovanni
Cesaroni Lorenzo
Cesaroni Agostino
Cesaroni Domenico
Canuti Francesco
Canuti Paolo

Canestri Giovanni
Canestri Vincenzio
Canestri Simona
Canestri Marsilio
Caporale Alfio
Castorini Domenico
Caladude (?) Maddalena
Chiuppesi Antonio
Chiuppesi Benedetto
Corbari Tommaso
Conti Caporale
Corbari Maria Anna
Corbari Pasquale
Corbari Gaetano
Corbari Giuseppe
Corbari Pasquale
Davidde Maria
Fallerini Giuseppe
Fallerini Giovanni
Fallerini Maddalena
Fallerini Arcangelo
Fratini Pietro
Fratini Silvestro
Fratini Domenico
Fabiani Luigi
Fallerini Giovanni
Farri Angelo
Fragoni Antonio
Giliotti Castoro
Giulianelli Castoro
Giulianelli Domenico Antonio
Giacomini Giovanni

Granduchi Vincenzo
Granduchi Domenico
Granduchi Santi
Granduchi Castoro
Garofani Giuseppe
Giannotti Domenico
Gentili Lucia
Gispio (?) Uliva
Labardi Emerenziana
Labardi M. Anna
Leandri Pietro
Marchettini Arcangelo
Matera Angelo
Marchettini Elisabetta
Meniconi Carolina
Maestrini Angelo
Matera Giuseppe
Matera Vincenzio
Matera Francesco
Matera Salvatore
Matera Giuseppe
Nardi M. Santi
Orlacca Francesco
Palazzi Giovanni
Palazzi Antonio
Palazzi Tommaso
Palazzi Giuseppe
Parraciani Giuseppe
Peruzzi Angiolo
Pifferi Teresa
Pifferi Giuseppe
Pifferi Antonio
Pifferi Domenico
Pifferi Francesco
Pifferi Girolamo
Pifferi Antonio

Pifferi Giuseppe
Pifferi Gio Corlofranco
Puccinella Domenico
Quadri Bernardino
Roghi Silvestro
Roghi Pietro
Roghi Domenico
Roghi Gregorio
Resti Maria
Ricco Angelo
Rinaldi Alberto
Salvatori Maria
Senzanonno Pasquale
Spiganti Giuliano
Squadroni Pietro
Squadroni Giuseppe
Santi Maria Antonia
Ticco Domenico
Ticco Vincenzo
Trombesi Francesco
Tiribocchi Pietro
Tamburini Carlantonio
Tamburini Angiolo
Tamburini Giuseppe
Tiribocchi Caterina
Tiribocchi Giovanni
Tiribocchi Gio
Tiribocchi Vincenzo
Tiribocchi Francesco
Tiribocchi Giuseppe
Tiribocchi Luca
Tiribocchi Angela
Bellucci Maddalena

*(Atto stilato dall'economo della cura di Piazze il 25 marzo 1812)*

Pubblichiamo anche dati riassuntivi di due documenti di "Stato delle Anime": uno del 1803 del Curato Angelo Bedini, ed altro del 1819 del Curato Silvio Forti.
Il Curato Bedini ci riporta la seguente situazione:
FAMIGLIE 85 / MASCHI 163 / FEMMINE 179,
per un totale di 342 ANIME.
L'altro documento, del Curato Forti, ci dà un totale di:
71 FAMIGLIE e 394 ANIME.
Le rendicontazioni di famiglie ed individui che ci offrono questi importanti documenti ci obbligano ad alcune considerazioni:
gli abitanti censiti nel 1803 sono in numero di 342;
gli abitanti censiti nel 1819 sono in numero di 394.
Fatti i dovuti calcoli risulta che Piazze, in 16 anni, dall'anno 1803 all'anno 1819, ha un incremento di 52 individui.
Si può pertanto ragionevolmente concludere che il paese si sta rapidamente popolando, man mano che la gente arriva da fuori o scende dal contado di Camporsevoli e dalle campagne d'intorno.
Il censimento di Don Guglielmo Carbonari, sacerdote che io ho conosciuto, quantifica in circa 500 persone gli abitanti di Piazze intorno alla metà del XX secolo.
A seguito dello spopolamento delle campagne, intorno al 1975-80, Piazze avrà il suo pieno di popolazione e sul finire del XX secolo sarà oggetto di esplosione edilizia in località Casa Piero e lungo il lato a monte della Strada Statale che conduce a San Casciano. Si tratta, in verità, più di un allocamento di case più nuove e confortevoli che di un vero e proprio aumento di popolazione.

# MONTE CETONA
## Castelli - Parrocchie - Conventi

La Cappellina di San Giuseppe al Tamburino, che è anche "oratorio", come risulta da documenti, nasconde ancora molti misteri, come una data certa di costruzione e soprattutto il fascino mistico che ha contagiato i primi abitanti del luogo.
Sembra comunque legittimo, quanto al dipinto, affermare che possa trattarsi di un prodotto del Rinascimento. Lo darebbe ad intendere un documento estremamente deteriorato che si trova nello stesso faldone da cui ho estratto gli altri testi ben conservati e qui pubblicati.

Si tratta certamente di una lettera che riporta in testa la scritta "LEO PAPA" e la data 1513, e pertanto riconducibile a un membro della famiglia dei Medici salito al Soglio Pontificio. Il testo è scritto in latino, secondo l'uso del tempo per i documenti importanti e in esso si fa menzione di un destinatario: "Diletto figlio Emilio de Blanchis".
Per la verità ho sempre dubitato che questa mia ricerca d'archivio avrebbe portato a rinvenire documenti storici su un manufatto modesto, quasi staccato dal paese.
Da storico, in questa questione e in altre documentate in questo trattatello, mi limito a richiamare l'attenzione dei miei compaesani dell'anno del Signore 2019, lasciando loro libera interpretazione dei documenti.
Un monte, questo del Cetona, che per i paesi che vi si appoggiano è tutto. Anche per me, e quando giungerà il momento vorrei chiudere gli occhi con la sua immagine. Ma non sono l'unico a pensarla così.
Ero Direttore Didattico (incarico che oggi va sotto il nome di Preside) in Cetona, ove risiedevano gli uffici, con competenza anche sui Comuni di Sarteano e San Casciano dei Bagni. Mi fu chiesto, limitatamente al periodo estivo in cui le attività scolastiche sono sospese, l'uso delle aule al fine di ospitare le mostre di due pittori: Angelo Minutelli, originario di Cetona e altro di Roma che aveva collaborato ai restauri della cappella Sistina in Vaticano.
A fine estate questi i risultati: tutti venduti i quadri del Minutelli con sullo sfondo il monte Cetona, fatta eccezione per due che inquadravano la valle;

neppure un quadro venduto del pittore romano con rappresentazioni religiose. Non so se basta questa esperienza per definire la magia di questo monte, ma per me è più che sufficiente e conferma l'attaccamento che ho sempre provato fin dalla prima infanzia, forse a motivo della sua forma a mammella che immaginavo piena di latte. Ma so che noi tutti che stiamo attaccati questo monte l'amiamo come una madre.
Come autore di testi non sono al primo impegno di natura storica. "Piccolo scrittore di provincia", come amo definirmi, ebbi il mio momento di notorietà nazionale alcuni anni fa, allorché apparvi in prima pagina del quotidiano la Repubblica, con rimando alle pagine culturali interne, magnificamente illustrate. Si trattava del libro intitolato "QUELLA LUCE- Storia di Jacopo da Montepulciano prigioniero alle Stinche", evento reale accaduto a fine 1400. Faccio questa precisazione solo per dire ai miei lettori che il presente volumetto più che libro di storia è un "Racconto", il che non mi dispensa dal rispettare l'abbondante documentazione prodotta e un rigoroso percorso storico.
"ELIGE ET DISCERNE" recita un vecchio detto latino che potremmo tradurre liberamente in "Scegli il tema e fanne l'anatomia, cioè definiscilo in ogni suo aspetto". E' ciò che cercherò di fare, anche con una certa pignoleria quando sarà necessario, allo scopo di dare certezze, e altre volte in modo aneddotico e stile colloquiale con i miei paesani, allo scopo di riderci su bevendo un bicchiere di vino.
La "mia" storia di Piazze non può che essere un frammento della Storia, perché necessariamente condizionata dai documenti rinvenuti. Ma poi, a pensarci bene, esiste una storia vera e completa di un qualunque Paese?
Quello che mi sento in dovere di fare come primo compito ("fare il compito", reminiscenza scolastica) è delimitare il quadro in cui si sviluppano gli accadimenti. Il periodo storico da me preso in esame va dall'inizio del 1600, Marchesato Giugni, al passaggio al Marchesato Grossi sul finire del 1800, senza entrare nel merito di quest'ultimo periodo: due secoli quindi che interessano due castelli, quello di Camporsevoli e quelli di Fighine e la nascita e il consolidamento di due paesi, Piazze e Palazzone.
Questa mia narrazione vuole essere una "storia di gente", più che di territori e d'intrighi di potere e allo scopo abbondo in elenchi (Stato delle Anime) di famiglie insediate a Piazze ben due secoli fa. Spero che molti dei miei attuali paesani riconoscano i loro avi e possano ricostruire la storia

delle loro famiglie con indubbia soddisfazione. Riconoscerci nel passato ci rende più saldi nel presente e più aperti al futuro. Questo "Stato delle Anime", più volte replicato, è un atto degno di fiducia, trattandosi di un censimento della popolazione di una "cura" (leggasi "paese") fatto dal rispettivo parroco, in genere nei tempi di Quaresima che precede la Santa Pasqua, famiglia dopo famiglia.

Cari compaesani vi confesso una mia segreta speranza che è lo scopo di questo lavoro (sì, lavoro e fatica, perché anche scrivere lo è benché non sembri): vorrei scatenare un "gioco" tra di voi, a ricordare, a trovare parentele, a scommettere ricercando prove con tanto di caffè pagato per chi perde, a battibeccarsi, pacificamente, su questa "gente di Piazze due secoli fa". Per inciso e per farvi sorridere: lo sapete perché mi mandarono a studiare? perché ero gracile, con la pleurite e non ero buono a lavorare. Non ho pertanto nulla di cui vantarmi. Perché tanti cognomi "strani" che a Piazze non esistono più? Io l'ho già detto in altra parte del libro e pertanto lo dovreste scoprire da voi.

In questo contesto confidenziale devo dare atto del bel libro "PIAZZE E LA CHIESA DI SAN LAZZARO", di Rossella Canuti, che mi è tornato particolarmente utile per date e strategie di potere antecedenti il 1600. Merito del valore del testo è da attribuirsi alle innegabili competenze professionali della Canuti e forse - ridiamoci su- da anni di lontananza dal paese d'origine. Devo egualmente essere grato, per un debito di conoscenza e gratitudine, al compaesano Giampaolo Ermini per la sua pubblicazione "Pitture di primo Cinquecento nell'area del Monte Cetona" che mi ha aiutato nella lettura dell'affresco della cappella di San Giuseppe al Tamburino e soprattutto per aver messo all'attenzione il problema del "Libro", in grembo alla Madonna, tematica per la quale mi sono azzardato a formulare un'ipotesi al termine di questo mio libro.

Per non far torto a nessuno, vi do assicurazione che ogni critica relativa ad omissioni, errori, involontarie inesattezze di questo mio lavoro sarà bene accetta, ivi compresa la mia partecipazione in prima persona agli eventi storici che qualcuno considererà inopportuna. Ho già precisato che nel mio caso più che di "Storia" si debba parlare di "racconto storico", condizione che mi permette di partecipare direttamente agli eventi sia pubblici che privati, regalandomi uno stato d'animo liberatorio se non addirittura terapeutico (deformazione professionale: sono lo psicologo N° 41 dell'Ordine della

Regione Toscana), che mi aiuta a distendermi in questa mia terra d'origine. Non è noto, o solo è frutto della mia ignoranza, che in Cetona ci fosse un Convento di Suore (quello dei Frati Francescani Minori c'è ancora), che viene soppresso nel 1814.
Il sacerdote Luigi Manzi scrive da Camporsevoli: «Entro la mia Pieve non vi è che una monaca di nome Maria al secolo e alla religione suor Agnese, di anni 60. C'è anche altra monaca al secolo Dorotea della religione di suor Dorotea, di anni 42».
Si tratta di un'informativa che don Manzi invia al Sig. Ignazio Leoni, cancelliere in Città della Pieve, con questa chiosa: «Questo è quanto posso dirle, con i miei omaggi». (vedi pag. 54)
Non ci è dato sapere dove fossero andate a finire queste suore.

## Le fortezze di Camporsevoli
## e Fighine

Due storie parallele quelle di Camporsevoli e Fighine, territori situati al limite dello Stato di Toscana.
Siamo nei primi anni del 1600 allorché il granduca Ferdinando dei Medici affida Camporsevoli al marchese Niccolò Giugni e Fighine ai marchesi del Bufalo.
Questi ultimi conserveranno la proprietà del feudo fino agli inizi del diciannovesimo secolo; il territorio di Camporsevoli sarà acquistato nel 1857 da Sebastiano Grossi. Due famiglie vicine i Giugni e i Del Bufalo; anche imparentate come risulta da documento datato 1657 in cui Giovanni Giugni scrive al del Bufalo chiamandolo "zio" in una lettera che tratta della morte di Don Francesco Salmi della Chiesa di Piazze e della procura a Giuseppe Boni da Fighine, vassallo del marchese del Bufalo.

Anche i giovani paesi di Palazzone e Piazze hanno sorti comuni: nascono sui crinali delle rispettive fortificazioni, in luoghi più dolci, man mano che le popolazioni non sentono più la necessità di vivere asserragliati.
Di particolare rilevanza è il documento che indica il marchese Giovanni Giugni come membro del Sacro Ordine Militare dei Cavalieri di Santo Stefano, cuore pulsante del potere politico-amministrativo della Toscana

fino all'Unità d'Italia. L' Ordine nasce per volontà di Cosimo Primo con assenso dell'imperatore Carlo V e decreto papale. Il testo chiarisce il motivo ufficiale della fondazione: difendere le coste della Toscana dalle frequenti incursioni dei Turchi e Barbareschi (Tunisini e Algerini) che seminava terrore e morte. La fondazione dell'Ordine risponde ad una strategia più ampia, non esplicitata: realizzare una nuova classe politica a cui affidare la dirigenza amministrativa della Toscana.
Gli incarichi di grande responsabilità saranno affidati, infatti, solo a membri dell'Ordine di Santo Stefano di cui il Granduca è Gran Maestro.
Questa struttura di governo reggerà le sorti della Toscana fino all'Unità d'Italia. Ma anche il potere prima o poi finisce.

In ossequio a disposizioni napoleoniche del 1812, la cura di Camporsevoli, ridotta ai minimi termini per lo spopolamento, viene soppressa e riunita a quella di Piazze. Non conosco gli aspetti formali della questione, ma a metà del ventesimo secolo c'è ancora un sacerdote (parroco o no?), don Calzavara, che io ho conosciuto; un tipo un po' strano, ma simpatico.
Fui ospite nella canonica di Camporsevoli per tutto il mese d'agosto del 1950, anno più anno meno, per rimettermi da una feroce pleurite che si avviava alla tisi, secondo la prescrizione "d'aria pura" del mio medico curante. Andavo di prima mattina e ritornavo di sera. Non so se fosse stata l'aria o i pasti abbondanti che mi serviva la sua perpetua Assunta, fatto sta che in capo al mese mi sentii meglio. Don Calzavara era lì, a Camporsevoli, per punizione (così si diceva), ma quando scendeva a Piazze era una festa nella bettola, tra battute, risate e qualche bicchiere di vino.
Gente di poche parole e dal passo pesante i Piazzesi, gran lavoratori; ma chi pensa che siano gente triste si sbaglia. "Se sei arrabbiato e di cattivo umore nel lavoro duri poco" dicevano e, secondo me, avevano completamente ragione. Così, senza saperlo, aderivano al pensiero di un grande padre della Chiesa, di nome Agostino che sentenziava: "Nutre la mente solo ciò che la rallegra". Dalla mente al corpo il passo è breve se viene anche aiutato da qualche bicchiere di vino.
A tal proposito non posso trascurare un personaggio della mia giovinezza che ancora oggi è vivo e vegeto nella mia memoria, tal Davidde del Socciarello (consueta storpiatura di uso paesano di nomi e dei cognomi)

che io sono solito collocare nella storia della filosofia tra Socrate e Platone, sebbene non fosse greco ma di Colle, nella zona agricola a sud di Piazze. Ognuno ha le proprie debolezze. Del vino gli faceva male anche il poco, sicché veniva preso in giro, non sempre amabilmente dagli avventori del bar di Remone. Davidde lasciava dire, lasciava fare, fin quando individuato uno tra quelli più provocatori, lo sottoponeva ("sottoponeva" si fa per dire perché era di statura bassa) al seguente Rito: la sua bocca sdentata si apriva al più bel sorriso del mondo, la sua destra si alzava e si posava, quasi carezza, sulla testa del provocatore, mentre lentamente pronunciava la formula: "Io vede, a te te voglio bene... perché nun capische gnente". Per me c'è tutto il meglio della filosofia e della saggezza umana. Anch'io ho la mia debolezza.

## COMPAGNIE E CONFRATERNITE

Nessuno mai è riuscito a chiarire perché la Chiesa parrocchiale di Piazze sia stata dedicata a San Lazzaro. A me quel suono "lazzaro" ha fatto sempre una certa impressione, credo condivisa da molti paesani, quasi che si riferisse ad un povero disgraziato, a qualcuno che camminava in senso opposto alla fortuna.
In certi casi, da ragazzotto, sentii qualcuno urlare "sei un lazzaro", e dall'espressione mi sembrò di capire che non si trattasse di un complimento. Ma si sa come andavano certe cose, almeno un tempo, e quanto il linguaggio dipendesse dal suono, parole che gli esperti definiscono onomatopeiche.
Ma poi siamo certi che questo senso del "lazzaro poveraccio" sia una deformazione della gente di Piazze?
Il Lazzaro dei Vangeli non è un ometto qualunque: è addirittura l'amico del cuore di Gesù. Il Maestro si fermava a casa sua di frequente, dimostrando di gradire le cure di Marta e Maria, sue sorelle. Dal canto suo, Lazzaro gli era devotissimo e non mancava di preoccuparsi per la sua sorte. È legittimo pensare che, caduto in malattia, si fosse aspettato altra attenzione da parte di Gesù; insomma, che fosse accorso subito al suo capezzale, anziché prenderla con calma.
Anche a Piazze gli uomini hanno il passo pesante e non si fanno prendere dalla "fregola", che viene considerata atteggiamento donnesco. Entrambi i sessi sono comunque per la "faccenda", che vorrebbe dire "qualcosa che deve essere fatta", subito o prima possibile. Figuriamoci se i miei compaesani non fossero dalla parte di Lazzaro, considerato che Gesù arriva a casa sua tre giorni dopo, quando l'amico era già defunto.
Tuttavia è doveroso ammettere che quanto è fin qui detto rientra nell'ambito delle percezioni e pertanto, giustamente, ognuno si tiene le sue.
Ritorniamo, invece, alla concretezza con un bellissimo documento che ci dà certezza delle Compagnie operanti nella parrocchia di S. Lazzaro. Sono ben quattro e ciascuna con apposito Camerlengo e descrizione dell'attività; la loro funzione è così ben scritta da non necessitare di traduzione. Riassumendo quattro sono le Compagnie con gli appositi Camerlenghi:
1) COMPAGNIA DEL SS SACRAMENTO, camerlengo NUNZIATA MATERA;

2) COMPAGNIA DI S. CASTORO, camerlengo GIUSEPPE PARRAGIANI;
3) COMPAGNIA DELLA MADONNA DEL BUON CONSIGLIO, camerlengo ROSA SPIGANTI;
4) COMPAGNIA DEL PURGATORIO, camerlengo Curato FORTI.

*Memoria di fatti delle Compagnie delle Piagge*

Ill.mo Monsignor Vescovo di Città di Pieve.

1.ma Compagnia del SS.mo Sacramento Camarlengo Nunziata Matera che fa di Questua tra Grano, Vino, Cacio, Canape, Vovi, Lana, e Contanti annualmente ridotti a contanti Scudi trenta, e d° Camarlengo non fa altro la Festa nel giorno proprio del Corpus Domini che con soli tre Sacerdoti trovandole, questa è la spesa con un poca di Cera che si compra, ma mediante un sontuoso Pranzo col richiamo di tutte le Commari, Amici a capriccio di d° Amministratore, e Prete si derogano così l'Entrate, e non si pensa alla Lampada, dico — 30. —

2° Simile la Compagnia di S. Castoro Camarlengo Giuseppe Parragiani che si fa maggior Questua attesa la devozione che hanno a d° Santo derogando questa Gente ignara a qualunque altro Culto, che però tra Grano, Vino, Cacio, Lana, Canape, Polli, Vovi e contanti annualmente, il lo meno Scudi quaranta, e non ha che l'Escita della sola Festa, e di mantenere un poca di Cera ma i soliti Pranzi di diverse portate, con la spesa anche del Pasticcio, e altri piatti di Credenza, e soliti richiami di Donne, e Vomini, tutti in Gaudeamus si locorno dette Elemosine, dico — 40. —

3° Simile vi è poi la Camarlenga della Madonna del B. Consiglio Rosa Spiganti Governante già di d° Prete, o sia Serva, che fa di Questua come Sopra tra Grano, Vino, Cacio, Lana, Canape, Polli, Vovi, e Contanti annualmente, il tutto ridotto a Denari Scudi venti, con altro incerto, che il giorno di d° Festa si tiene da d° Camarlenga delle Candele, e queste si vendano alle Ragazze, e doppo la Processione le d° Ragazze ne fanno l'offerta, e da tanti Anni che si pratica tal devozione, non se ne vede alcun profitto, solito pranzo soliti inviti, e così tutto a capriccio si amministrano dette Questue dico — 20. —

Somma, e Siegue — 90. —

Retrosomma —— € 90. ——

4.° Vi è il d.° Camarlengo del Purgatorio più scarza la Questua e tutto quello che viene fatto di Elemosine và tutto in tante Messe, come vedasi dalla Vacchetta.

Da tutto il fin quì detto il tutto riprese la sua Orrigine nel Riassunto Pouerno, e baso detto Curato Forti detti Camarlengati, con durare Anni tre p ciascuno, e doppo il Triennio venire ad altre elezioni, con rendere ogni anno Conto a due Deputati, e Scriuano, che ancora questi furano eletti, ma che non si è uoluto giammai far uedere tali Amministrazioni, ne di auer rimosso verun di essi Camarlenghi, e segnatamente la detta Camarlenga che

Ecco dunque se da tutte queste Elemosine cosa è togliere tante spese superflue, e meno Franzi; e pensare il Sig.r Curato a far prouisione nel racolto del Olio p il mantenimento della Lampada, non vergognandosi anche dire che è suo Ordine, detto publicamente in S. Casciano de Bagni a quel Arciprete e ad altri.

Dunque Monsignor Ill.mo, e Reud.mo non si può far fare un Cartone a questa Popolazione p il d.° Olio. Lei ben uede che sono quattro Luoghi Pij che si mantengano con Questue, e detta Popolazione oltre alle dette Compagnie vi hanno la Decima Parochiale, Fondaria e Famigliare di cui restano troppo grauati, che però non vi è mezzo di ulteriori aggraui.

Sembrerebbero perfino troppi quattro istituti caritatevoli se non entrassimo nel contesto storico ('600-'700) dei piccoli centri minimamente toccati dal crescente sviluppo industriale e piegati invece dalla miseria.
Gruppi di cittadini volontari intorno alla parrocchia con il compito di recuperare risorse materiali utili al mantenimento delle funzioni religiose e prodotti di prima necessità per i più bisognosi.
Le "Opere di misericordia corporali" erano ben in vista in ogni chiesa e comunque spesso ricordate dai curati:
Dar da mangiare agli affamati
Dar da bere agli assetati
Vestire gli ignudi
Alloggiare i pellegrini
Visitare gli infermi
Visitare i carcerati
Seppellire i morti.
Un'antica tradizione della pietà religiosa, già in epoca medievale, che oggi viene definita "Assistenza sociale".

## Bastardi

Una questione morale: tra i compiti delle Compagnie c'è anche quello di dirimere le controversie e, nel caso specifico, dare il nome ai cosiddetti "Bastardi", in occasione del battesimo.
E' questa una questione molto particolare che impegna la nostra sensibilità e il nostro senso civico per cui ritengo opportuno darle la dovuta attenzione, traducendo alla lettera un bellissimo documento rinvenuto.
La lettera, datata 16 giugno 1621, parte da Piazze a firma di certo Domenico Bataffi ed è indirizzata all'Ill.mo Rev.mo Vescovo di Città della Pieve Mons. Giuliano Mami, per protestare contro il Curato Forti.
Questo è il testo: (originale a pag. 56)
«Lo scrivente nell'atto che umilia col più profondo rispetto a V.S. Ill.ma e Rev.ma la presente, donde è costretto di nuovo a ricorrere per giustificatissimi motivi di chè il curato Forti ben cognito, non desiste, m'anzi sempre più viene commettendo delitti, tralasciando li scandali di vino e la riunita tresca e di altro; di vedere nella canonica le di lui Governanti ritenere i Bastardi a Balia, ma di peggio.

Ora poi si vede nei libri di Battesimo e il Fabbiani, con il nome di Giuseppe e cognome Fabbiani, come al libretto anche del Regio Spedale di Siena al n° 816 = Esimile nel 15 giugno 1620 altro bastardo, con avergli imposto il nome di Sebastiano e cognome Bataffi al N° 967, queste sono cose di fatto; E come dunque il Rev. Forti ha il coraggio di mettere i cognomi degli altri a detti bastardi per screditare le famiglie e far nascere dei sconcerti; tutto questo si vede nelle cartelle dei Battesimi che rimettono in cancelleria di Sarteano ogni due mesi e nei libri parrocchiali e nel libro di Siena; che di tanto, e di altro si prega V.S. Ill.ma e Rev.ma a volere ……….. a ciò non nascano maggiori disordini perché la cosa invece di migliorare, sempre più va a peggiorare la di lui condotta.
E con il più profondo rispetto mi dichiaro
di V.S. Ill.ma e Rev.ma Dev.mo Servitore Domenico Bataffi
Piazze 16 Giugno 1621»
In fondo alla lettera compare una scritta poco chiara, forse un'annotazione del Vescovo, in cui (salvo errore) sembra essere scritto: "… in Toscana agl'ignoti si dia un cognome di famiglie di mezza classe". Una direttiva, a mio parere, che la dice lunga su molti cognomi italiani, alcuni addirittura osceni.

Il grande interesse del Marchesato Giugni per questa piccola trascurata cappella di San Giuseppe, ai limiti del paese è, come già accennato, motivato da un piccolo beneficio goduto, ma soprattutto per essere luogo strategico ai fini della demarcazione dei confini.
Non a caso a pochi metri dalla Nostra esiste altra cappellina denominata del Termine, a meglio definire la questione.
Terra impervia la nostra, specialmente a metà del XIV secolo quando Cosimo Primo la incorpora nel Granducato Toscano. La zona del Monte Cetona è solamente roccia e boschi da cui emerge il piccolo borgo di Cetona.
L'intraprendenza del giovane Cosimo Primo (governa già all'età di 17 anni) è veramente ammirevole e contrasta con la precedente questione, piuttosto sonnolenta, dei discendenti Piccolomini.
Per la valorizzazione dell'impervio territorio del Cetona, Cosimo aveva usato lo stesso stratagemma messo in atto lo sviluppo demografico dell'Elba, zona di Portoferraio, divenuto suo possesso.
Con il bando del 1556 ordina:
«Qualunque persona di qual si voglia stato, grado, condizione, o provincia si

sia, la qual verrà ad habitare, e habiterà familiarmente in la Terra di Ferraio nella predetta isola dell'Elba, si intenda havere, e habbi salvo condotto, franchigia et libera facultà di venire e stare in essa Terra di Portoferraio, e d'andare, e venire, e passare a suo beneplacito per tutta l'isola predetta.
E habbia salvo condotto e immunità… e possa per ogni terra trarre grano, biade, grasce per suo bisogno e di sua famiglia con i soliti, e ordinari riscontri… senza gabella o dazio alcuno».
Al bando di Cosimo rispose gente da varie parti della Penisola, lusingata dal fatto di aver legna e terreni dissodati gratis, come pure di non pagare tasse.
Tra i nuovi arrivati, alcuni membri della famiglia Tamburini che qui elenchiamo:
GIULIANO TAMBURINI che sposa Lucrezia Bernardi di Piegaro;
FRANCESCO TAMBURINI (1672), che sposa Bartolomea Della Rosa – Città Pieve;
BERNARDO TAMBURINI (1714), che ha una figlia di nome Antonia.
Sono ancora in Piazze nel 1812 TAMBURINI CARLANTONIO e TAMBURINI GIUSEPPE.. di cui riporteremo una sua lettera indirizzata a S. A. Reale , in calce a documenti.
L'opera delle famiglie immigrate, per aver risposto all'appello di Cosimo, trasforma il paesaggio di Camporsevoli e Fighine.
I Tamburini, terminato il loro compito di bonifica, escono dalla scena di Piazze e non ne troviamo più traccia nel nostro territorio. Sono sparsi attualmente in tutta la Penisola, ma in un gruppo più consistente in Romagna, che ne annovera circa 70.000.

# IL LIBRO NEL BOSCO

Termino questo mio lavoro da dove ho cominciato, cioè dalla Cappelletta di San Giuseppe al Tamburino. Resta il mistero dell'autore dell'affresco che posso solo ipotizzare, in mancanza di prove: un eremita o un frate francescano. Propendo per quest'ultimo per la vicinanza del convento dei Frati Minori di Cetona e per il fatto che un documento relativo alla nostra chiesina-oratorio definisce ABATE il gestore. Per ora indizi, solo indizi, ma nel proseguo chissà... E' da considerare anche il fatto che l'Annunciazione nostrana sembra risentire di quella celeberrima in ceramica di Andrea della Robbia, creata e collocata, proprio in quel tempo, nel Convento Francescano della Verna.

Mi sono prefisso, scrivendo questo mio libro, di offrire ai miei amici paesani, ma anche a quanti troveranno interessante la storia, un quadro completo della "Gente di Piazze due secoli fa", per un raffronto con l'attualità della propria situazione familiare e - impresa più difficile e ambiziosa - definire l'origine (in nuce) degli attuali insediamenti confratelli di Piazze e Palazzone e di ciò che li contorna. Non so cosa ne penseranno i miei lettori, ma posso onestamente dichiarare che per me è stato un vero e proprio "perdersi nel bosco e ritrovarsi". Accade in ogni luogo, quando si entra in contatto con le origini.

Siamo portati spontaneamente a pensare che il paesaggio che abitiamo e che ci circonda abbia avuto caratteristiche simili alle attuali da tempi immemorabili. I documenti rinvenuti e qui (solo in parte) riportati stanno a dimostrare che l' "urbanizzazione" del Monte Cetona, con particolare riferimento alla nascita dei due paesi gemelli Piazze e Palazzone, sono frutto di un preciso intervento di bonifica intrapreso dal Granduca Cosimo Primo dei Medici verso la metà del 1500.

Per quanto attiene alla parte più specificatamente urbana del nostro Paese, avvertiamo quasi come frutto di leggenda ciò che invece è comprovato: la Cappella di San Giuseppe al Tamburino, un tempo perduta nella solitudine del bosco, è il primo ed unico manufatto del futuro insediamento. Punto focale di questa mia storia di Piazze a cui mi hanno condotto documenti inoppugnabili, con tutto il rispetto per chi coltivi altre valutazioni in merito. Non possiamo ignorare che nei secoli in questione il sentimento religioso sia il nucleo della gran parte delle aggregazioni. Come quasi sempre avviene (è mia filosofia della storia) prima degli eventi agiscono le "idee" (un saluto grato a Platone), ideologie, "energie" sacre o profane. Di questa natura, sacra

e profana, sono gli elementi propulsivi della trasformazione di questo nostro territorio: Una Sacra Famiglia con Angelo Annunziante e l'ambizione di un principe che vede già una Toscana Stato modello nel panorama europeo. Nel Cinquecento il nostro monte era un dirupo boscoso da cui spuntava appena l'orgogliosa rocca di Cetona e poco altro qua e là.
E' il bando di Cosimo I primo che scuote la zona da un'immobilità secolare, richiamando da altri territori pionieri alla ricerca di un futuro migliore. A motivo delle facilitazioni introdotte da Cosimo, vennero nella zona del Cetona persone da ogni parte, soprattutto dalla Romagna, in questa specie di "paradiso fiscale", liberi di tagliare legna e rivenderla (bandi al rullo del tamburo- I Tamburini?) senza pagare tasse; disboscare realizzando campi da cui trarre grano, biade, ortaggi di ogni sorta entrando in proprietà della terra dissodata. Il principe avrebbe chiuso un occhio nei confronti di chi avesse anche piccoli reati pendenti. Il Monte Cetona comincia così a popolarsi. Esemplare è la vicenda della numerosa famiglia Tamburini, probabili romagnoli di cui abbiamo già trattato.

Questo mio lavoro, così come sicuramente ciascuno di voi avrà già capito, non rispetta l'ordine cronologico, trattandosi di un' "Avventura in archivio con sorpresa". Così faccio prima e non mi privo, io per primo, della sorpresa e del godimento di come va a finire la storia: le notizie appaiono nel testo mano mano che frugo tra le carte e le scopro. E proprio questo senso vago, imprevisto, misterioso che mi spinge a dare a questa narrazione storica il titolo "Il libro nel bosco".
Che ci fa un libro nel bosco? Già è difficile districarsi nel fitto della macchia, figuriamoci in un libro, con il rischio anche di qualche serpe, nell'un caso e nell'altro nascosta tra il fogliame. Ho asserito, rischiando, la priorità della cappella di San Giuseppe per quanto attiene il nucleo abitativo, come pure l'iniziativa della bonifica di Cosimo Primo con riferimento alla trasformazione del paesaggio. Ne sono convinto e non mi pento di aver osato, fatto salvo il riconoscimento dei meriti di tutti coloro che hanno contribuito, nel proseguo, a rendere questo nostro ambiente uno dei più interessanti d'Italia.

Fin qui tuttavia abbiamo trattato soprattutto di potere, di luoghi fisici e, come suol dirsi, di economia e di sviluppo. La cappella di San Giuseppe al Tamburino possiede un altra priorità, di natura immateriale, cioè spirituale ed artistico, che la rende, se non unica, almeno speciale: "Il libro aperto nel

bosco". Bene ha fatto il mio compaesano Giampaolo Ermini a porre l'accento sul valore del "libro" per il suo simbolismo sacrale.
Nel caso dell'affresco della Cappella in questione, l'immagine del libro si ripete per ben due volte. Un eccesso di cultura, saremmo tentati di scherzare su, tenuto conto che al tempo dei personaggi rappresentati, il leggere e scrivere era patrimonio di pochi e che nella stessa ceramica Robbiana di libri ce n'è uno solo. Il confrontando dell'affresco nostrano con la ceramica di Luca della Robbia ci indurrebbe a supporre che l'ignoto autore (frate o eremita?) abbia conosciuto l'opera del Ceramista in occasione di una sua visita al Santuario della Verna. Qui, in questa cappellina di San Giuseppe di Piazze, la Vergine Maria ripete, per ben due volte, il più grande annuncio dell'umanità: "La vita nasce dal Verbo", "Il Verbo si fa carne". Enunciati che possono sembrare favole in un'ottica mondana fatta prevalentemente di oggetti e beni materiali. In una visione cristiana ogni evento è sovrastato dal motto dell'Evangelista Giovanni: "In prima era il Verbo e il Verbo era Dio". La parola ha bisogno del respiro ed anche l'uomo, per vivere, ha bisogno di respirare.
L'affresco di Piazze rappresenta un'Annunciazione che incornicia una Sacra Famiglia e fin qui nulla di nuovo. A me sembra eccezionale, o quantomeno raro, l'evento in cui la Vergine Maria sostiene con un braccio il Bambino infante e con l'altro braccio un "libro aperto", quasi a voler perpetuare il Mistero dell'Incarnazione: "Dio diviene uomo ogni giorno".
Sembra più una casetta o un ricovero questa cappellina, aperta com'è sulla strada provinciale e con l'interno completamente visibile.
Un unico abbraccio racchiude la gioia di Maria per essere divenuta madre e l'ombra della profezia della croce.

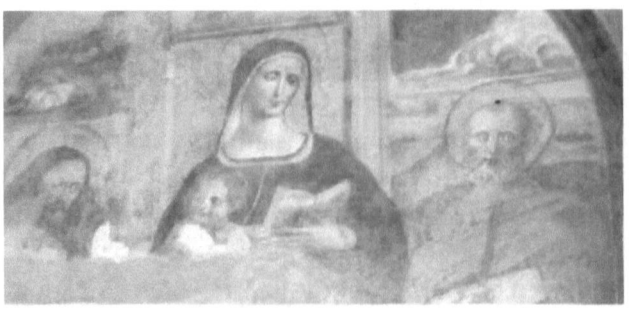

Stessa atmosfera incombe sui volti di Giuseppe e del Battista che conoscono le Sacre Scritture.

# APPENDICE
## Documenti allegati

Ill.mo Sig.re Sig.re P.ron Col.mo

1814

Questa mattina mi è stata recapitata la pregiatissima sua in data 27. corrente, alla quale x soddisfare al mio dovere replico che qui entro la mia Pieve non v'è che una Monaca x nome Maria al Secolo, ed alla Religione Suor Agnese, x cognome Coponali. E' attualmente cieca, e conta anni sessanta d'età. Apparteneva al Soppresso Convento di Cetona.

Nella Cura delle Piazze poi v'è altra Monaca attualmente cieca in età d'anni quarantadue circa x nome al Secolo Dorotea, ed alla Religione Suor Dorotea parim.i prevenendola che questa ex Religiosa ha preso domicilio a Cetona, ed apparteneva a quel Soppresso Convento.

Eravi un ex Cappuccino, ma questo essendo soppresso il Convento nel quale era di famiglia, si portò a Firenzo x Cuoco, dove tutt'ora dimora, e la famiglia del quale non è più nella mia Parrocchia, ma in S. Casciano, onde di questo non posso darle altro ragguaglio.

Questo è quanto posso dirle, e pregandola ad umiliare i miei ossequi al nostro Superiore al quale dirà che si rammenti di me avendolo pregato a farmi dispensare almeno x un anno dalla Messa pro populo essendo tenuissima la Parrocchia, passo al piacere di dichiararmi

Di V. S. Ill.ma    Camporsevoli 29. X.bre 1814    Dev.mo obb. Servitore
                                                  Luigi Marzi Pievano

Il Curato di Camporsevoli rende nota l'esistenza nella Pieve di due Suore che appartengono al Convento di Suore di Cetona al tempo soppresso.

Addì 29: Novembre 1794 in Firenze

1794

Per il presente Chirografo da valere, e tenere come se fosse un pubblico giurato, e quarantigiato Istrumento rogato per mano di pubblico Notaro fiorentino apparisce, e sia noto qualmente l'Illmo. Sigr. Marche. Prior Bali del Sacro Insigne Militare Ordine di S. Stefano Papa, e Maltese Giovanni del fù Illmo. Sigr. Marchese Prior Bali Niccolò Giugni, Patrizio Fiorentino appiè sottoscritto deputò, e deputa, elegge, ed elegge, costituì, e costituisce suo vero, et indubitato Speciale Procuratore, il Sigr. Stefano Cicci Assente e suo attuale Ministro nel Marchesato di Camporsevoli a presentare nella Curia Episcopale di Città della Pieve, ed all'Illmo. e Revmo. Vicario Genle. della medesima la vacante Pieve di S. Lorenzo alle Piazze situata, ed eretta nel distretto di d. Marchesato, il molto Revdo. Sigr. Don Domco. Rossi della Diocesi di Sarzana naturalizzato con Benigno Rescritto di S.A.R. del dì 14 Ottobre prossimo pass.o 1794 in vigore di quello, conferendo a d.o Sigr. Stefano Cicci tutte le opportune, e necessarie facoltà per eseguire a nome, ed in nome di d. Illmo. Sigr. Marchese Costituente validamente, e legittimamente la presente commissione con facoltà ancora di poter sostituire altro Procuratore, fermo però stante il principale Mandato, e specialmente occorrendo a prendere qualunque giuramento sull'anima di d. Illmo. Sig. Marcse. Costituente, e specialmente non descendendo de Simonia vitata, et vitanda et a fare qualunque altra cosa che fare potesse, epse Illmo. Sigr. Marchese. Se sopra presente ancorchè si ricercasse un più speciale, o generale Mandato, e atto in ogni miglior modo, ed in fede ec. ————

Io Marchese Gio: Giugni affermo quanto sopra si contiene ed in fede Mpria.

Addì 29=

Ill.mo Monsignor Vescovo di Città di Pieve.

Lo scrivente, nell'atto che umilia col più profondo rispetto a V.S. Ill.ma e Reu.ma la presente, d'onde è costretto di nuovo ricorrere, p. giustissimi motivi di ché il Curato Forti ben cognito, non desiste, m'anzi sempre più viene commettendo dei delitti tralasciando li scandoli di Vino, e la riunita tresca, e d'altro; di vedere, nella Canonica le di Lui Governanti ritenere i Bastardi a Balia ma di peggio. Ora poi si vede nei Libri del Battesimo infamato lo scrivente Sud.° ed il Fabbiani, con avere il d.° Forti Battezzato il di 8: Aprile 1820, un Bastardo con averli imposto il nome di Giuseppe, e cognome Fabbiani, come al libretto anche del Regio Spedale di Siena al Num.° 856. = E simile nel di 15 Giugno 1820 altro Bastardo, con averli imposto il nome di Sebastiano, e cognome Bataffi al Num.° 961 queste sono cose di fatto; E come dunque il d.° Forti ha il coraggio di mettere i Cognomi degl'altri aj detti Bastardi, p. screditare le Famiglie, e far nascere dei scorcerti; tutto questo si vede nelle Cartelle de Battesimi che rimettono in Cancelleria di Sarteano ogni due Mesi, e ne libri Parrocchiali, e nel Libro di Siena; Che di tanto, e di altro si prega V.S. Ill.ma e Reu.ma a volere riparare, a ciò non nascano maggiori disordini perché la cosa invece di migliorare, sempre più va a peggiorare, la di Lui Condotta. E con il più profondo rispetto mi dichiaro.

Di V.S. Ill.ma, e Reu.ma

Piazze 16 Giugno 1821

V'è legge in Toscana che agl'Esposti si dia un cognome di Famiglie di mezza Chiesa.

Dev.mo Servitore
Domenico Bataffi

La questione dei "Bastardi" – Ricorso al Vescovo

Al Nome Di Dio Amen.

Adì 11: Febbrajo 1790 In Firenze

Essendoche sia restata vacante
la perpetua Semplice Cappella
sotto il titolo di S. Giuseppe eretta
in una piccola Cappella di detto
Santo dentro i limiti della Cura di
S. Lazzero alle Piazze Marchesato
di Camporsevoli Diocesi di Città
della Pieve di giuspatronato di me
in fatto, come Feudatario di detto
Marchesato, per morte del Sig:r Abate
Tommaso Bianchi ultimo Rettore
seguita sotto dì 11: Febbrajo 1786.
E volendo provvedere di nuovo Rettore
la detta Cappella, quindi è che
per il presente Chirografo da valere
e tenere, come se fosse un pubblico
giurato, e guarantigiato Instru-
mento Io appiè sottoscritto March:e
Giovanni Gaugni facono costi-
tuisco, eleggo, e deputo mio vero,
certo, legitimo, ed indubitato
Procuratore Stefano Cirri mio
Ministro del detto Feudo di Camporsevoli
acciò in vece, e nome di me infatto
comparisca avanti l'Ill:mo, e Rev:mo
Monsig:r Vescovo di Città della Pieve

ò suo Vicario Generale, e Ministri
della Curia Vescovile, e farsi presentare p[er] nuovo Rettore di detta
Cappella di S. Giuseppe vacata
morte di detto Sig.r Ab.e Tommaso
Bianchi eretta nella Cappella
di detto Santo nella Cura di S. Lorenzo
alle Piazze, I[n per]sona del Sig.r Giacomo
Antonio Domenichini Curato
di detta chiesa delle Piazze, e
fare istanza che detta presentazione sia servata servandis: ammessa, con fare tutti quegl'atti
necessari, ed opportuni, che sono
di Stile Il Tribunale, ove occorrerà esibire il presente mandato,
e prendere ancora in mio nome
qualunque lecito, ed onesto giuramento, e specialmente de sim[i]
nia vitata, et vitanda, con facoltà
ancora di poter sostituire uno, ò
più Procuratori coll'istessa, ò più
limitata fa[coltà], in somma a fare
tutto quello, e quanto far potrei
io medesimo se fossi presente, an
corche fossero cose tali, che ricercassero un più generale, ò speciale
mandato di quello venga espresso

nel presente, e generalmente
dando, concedere, e in fede
Io Marh:e Gio: Giugni costituisco, e deputo come
sopra ed in fede mano propria

Addì XII: Febbrajo 1790 In Firenze
Fù legittimamente riconosciuta p̄ me la
detta firma fatta da detto Ill.mo
Sig.r March. Priore Bali Giovanni
del fù Ill.mo Sig.r March. Priore Bali
Niccolò Giugni p mezzo di suo
giuramento da me deferitogli
e da esso preso in forma della
Croce; In fede

Angiolo Morani Not.o Pub.co Fioren.

Antonio Martini p la grazia di Dio
della Santa Sede Apostolica Arcivescovo di
Firenze, Prelato domestico della Santità di
nostro Signore Papa Pio Sesto, Vescovo Assistente
al Soglio Pontificio, e Principe del Sacro Ro-
mano Impero.
Facciamo fede a ciascuno p mezzo delle presenti, real-
mente il sop.a scritto Sig.r Angiolo Morani
è tale quale si come sopra di ha cioè Cittadino
e Notaro Pubb.co Fiorentino, et ad di lui attestati
Sottoscrizioni, e cose simili è stato sempre, e lo stato
al presente in Li si prestata piena, ed indubitata
fede tanto in Giudizio, che fuori da tutti indif-
ferentemente.
Dal Palazzo Arcivescovile di Firenze Li 23: Febbrajo 1790
Ant.o Vic.o del Chiaro Canc.re Arc.le med.mo

# In Nome di Dio Amen
## Adì nn: Febbraio 1790, in Firenze

Essendo che sia restata vacante
la perpetua semplice Cappella
sotto il vicolo di S. Giuseppe eretta
come piccola Cappella di detto
Santo dentro i limiti della Curia di
S. Lazzaro alle Piazze Marchesato di
Camporsevoli Diocesi di Città
della Pieve di giuspadronato di me
infatti come feudatario di detto
Marchesato in morte del Sig. Abate
Tommaso Bianchi ultimo rettore
sagrista sotto di nn: Febbraio 1780.
E volendo provvedere di nuovo rettore
la detta Cappella, quindi è che
Per il presente chirografo da valere
e tenere, come da sopra un pubblico
giurato, e quarantigiato institui
mento da [....] sottoscritto Marchese
Giovanni Giugni patrono costi
tuisco, eleggo, e decreto mio caro,
certo, legittimo ed indubitato
procuratore Stefano Cirri mio
Ministro al detto Feudo di Camporsevoli
a mio in vero, a nome di me infiattosi
comparisca avanti S. Ill.mo e R.mo
Monsign. Vescovo di Città della Pieve
e Suo Vicario Generale, e Ministri
della Curia Vescovile a presen
tare un nuovo rettore di detta
Cappella di S. Giuseppe vacante
morte di detto Sig. Abb. Tommaso
Bianchi eretta nella Cappella

di detto Santo nella Curia di S. Lazzaro
alle Piazze, il mio [….] Sig. Giacomo
Antonio Domenichini curato
di detta Chiesa delle Piazze, a
fare istanza che detta presenta
zione sia [….] [….] am
messa, con fare tutti quegli atti
necessari, ed opportuni, che sono
di stile del Tribunale, ma occor
rerà esibire il presente mandato
e prendere ancora in mio nome
qualunque lecito, ed onesto giura
mento, e specialmente la simo
nia vietata, et citando, con facoltà
ancora di poter sostituire uno, e
più procuratori coll'istessa, e più
limitata facoltà, in somma a fare
tutto quello e quanto far potrei
io medesimo se fossi presente, an
corché fossero cose tali che ricer
cassero un più generale, e speciale
mandato di quello [….] presto
nel presente, e generalmente
tanti concedesi et in fede.

March: Gio: Giugni costituisco e decreto come
sopra ed in Fede mano propria
Adì nn: Febbraio 1790 in Firenze

Fù legittimam. recagnita me la
detta firma fatta da detto Ill.mo
Sig. March. Priore Balì Giovanni
del fù Ill.mo Sig. March. Priore Balì
Niccolò Giugni per mezzo di Suo
giuramento da me deferitogli,

a da esso preso in forma tacta
come; In fede.
Angiolo Morani Not Pub Firen

Antonio Martini per la grazia di Dio
e della Santa Sede Apostolica Arcivescovo di
Firenze, Prelato Pontificio della Santità di
Nostro Signore Papa Pio Sesto, vescovo Assistente
al Soglio Pontificio e Principe del Sacro Ro mano Impero
Facciamo fede a [….] messo delle presenti quali
[….] [….] [….] [….] Sig. Angiolo Morani
a tale quale come sopra [….] [….] [….] [….
– formulazione in latino di validazione dell'Atto]
[….] dal Palazzo Arcivescovile di Firenze li 23 Febbraio 1790

Con atto notarile, controfirmato dalle massime autorità, il sottoscritto Giovanni Giugni, leggittimo proprietario del Marchesato di Camporsevoli, legittima il diritto feudatario di proposta dei curati della Chiesa di San Lazzaro e della cappellina di San Giuseppe, perchè tutti ricadenti nel territorio di sua competenza.
L'atto viene asseverato dall'Arcivescovo Antonio Martini, prelato di Papa Pio VI, suo assistente, nonchè Principe del Sacro Romano Impero.

La lettera a firma Giuseppe Tamburini, indirizzata a Sua Altezza Reale, mette in risalto l'autorevolezza di questa famiglia protagonista nelle opere di bonifica del Marchesato Giugni.

# Indice

Prefazione — pag. 5

Il Benefizio di San Giuseppe — pag. 8

Gente del mio paese — pag. 13

Monte Cetona — pag. 36

Compagnie e Confraternite — pag. 42

Il libro nel Bosco — pag. 49

Appendice — pag. 53

## Barbanera Gianfranco

*Dirigente scolastico*
*Psicologo dell'Albo della Regione Toscana*
*Scrittore prolifico tra i minori.*

www.ingramcontent.com/pod-product-compliance
Lightning Source LLC
Chambersburg PA
CBHW030018190526
45157CB00016B/3123